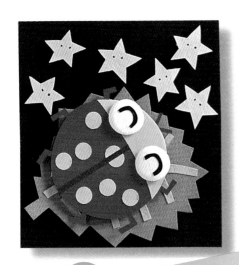

12 教室佈置系列

佈告欄

佈　　置

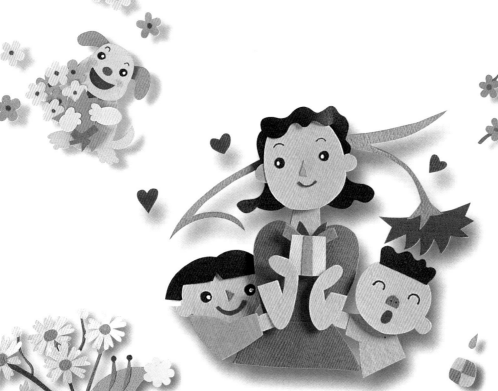

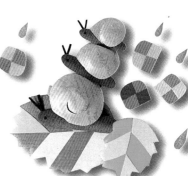

花邊佈告欄佈置

　　教室和周遭室內的環境，是老師與學生、小朋友共同互動與學習的最佳環境。因此，在教室的佈置與營造學習氣氛上，教室的各種美化佈置可以產生極大的功能和學習的效果。

　　本書集合了本系列1～10冊中的各個可愛的花邊、佈告欄、海報設計，是本提供您在佈置時參考的工具書，利用紙雕的技巧、簡單的材料，您可以佈置出一個適合教室環境的佈置，現在就可以試試看，您會有意想不到的效果喔！！

活用小建議

材料選擇：

1. 窗戶－卡點西德
2. 壁報－紙類環保類、金屬類、多媒材等視主題而定。
3. 利用保麗龍或珍珠板作多層次搭配。

教室佈置有效要訣：

1. **材料**簡單、製作方便、省時又省力。
2. **色彩**搭配與學習風氣息息相關。
3. 製造**主題式環境**，達到平衡的效果。

色彩選擇：

1. 類似色與對比色

 ex: ▨ ▨ ▨ v.s. ▨ ▨ ▨

2. 寒色與暖色系

 ex: ▨ ▨ v.s. ▨ ▨

3. 高彩度與低彩度

 ex: ▨ ▨ v.s. ▨ ▨

4. 明度參考表

高明度	中明度	低明度
具有積極、快活、清爽、明朗的感覺。適合表現輕快、開朗、親切、華麗的畫面。	具有柔和、幻想、甜美的感覺。適合表現高雅、古典、奢華的畫面效果。	具有苦悶、鈍重、明瞭、暖和的感覺。適合表現陰沈、憂鬱、神祕、莊重的畫面效果。

主題式環境：

例如：
1. 抽象
2. 人物
3. 動物
4. 兒童教育
5. 生活情節
6. 校園主題
7. 節慶
8. 環保
9. 花藝
10. 童話故事
等等
（可參考教室環境設計1～6）

　　老師與學生可利用本書中所附之線稿來進行教室的佈置，同時讓小朋友們養成分工合作的好習慣，培養群育和美育，並讓師生們在製作過程中營造出良好的關係與默契。

花邊．佈告欄佈置

花邊．佈告欄佈置

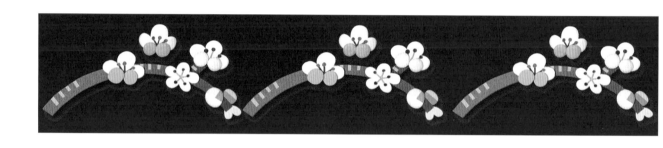

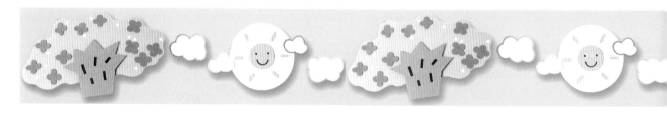

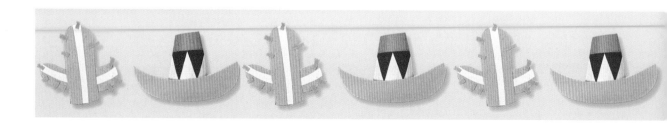

8

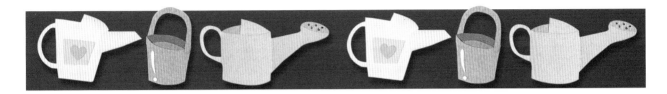

花邊．佈告欄佈置

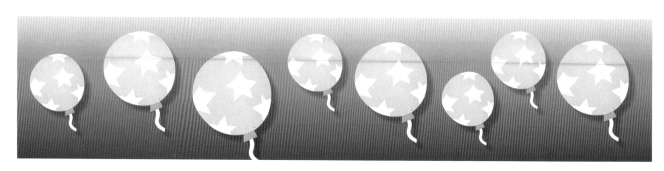

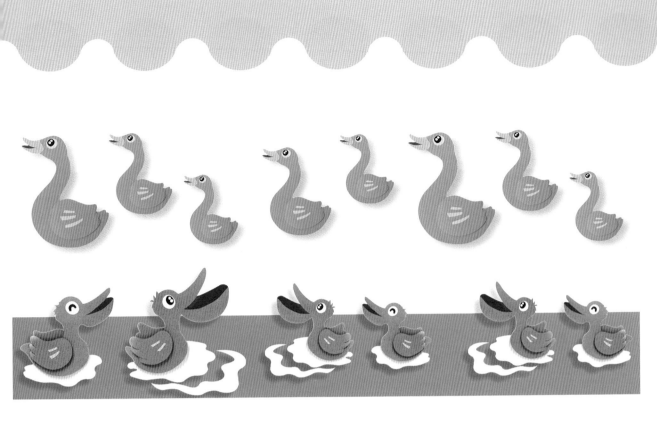

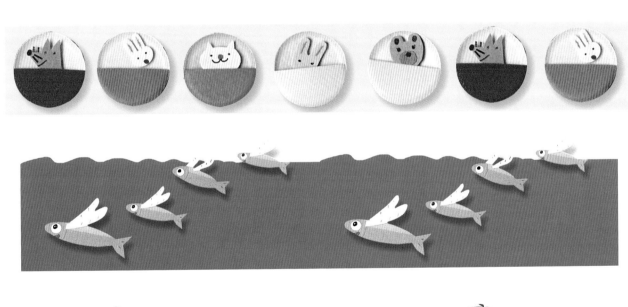

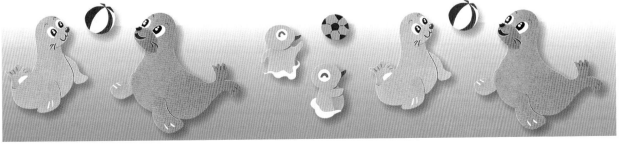

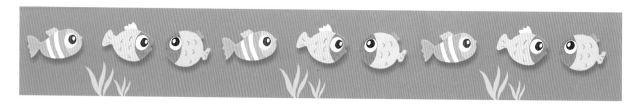

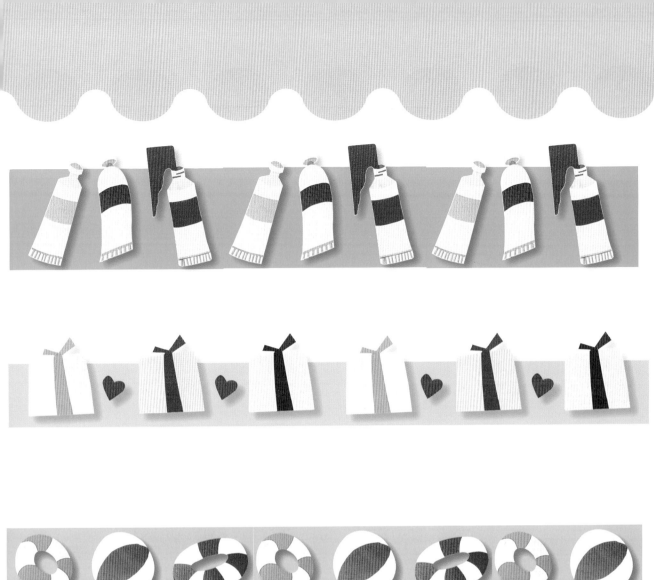
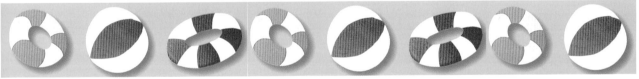
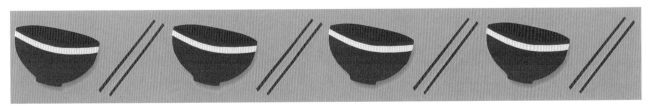

13

18

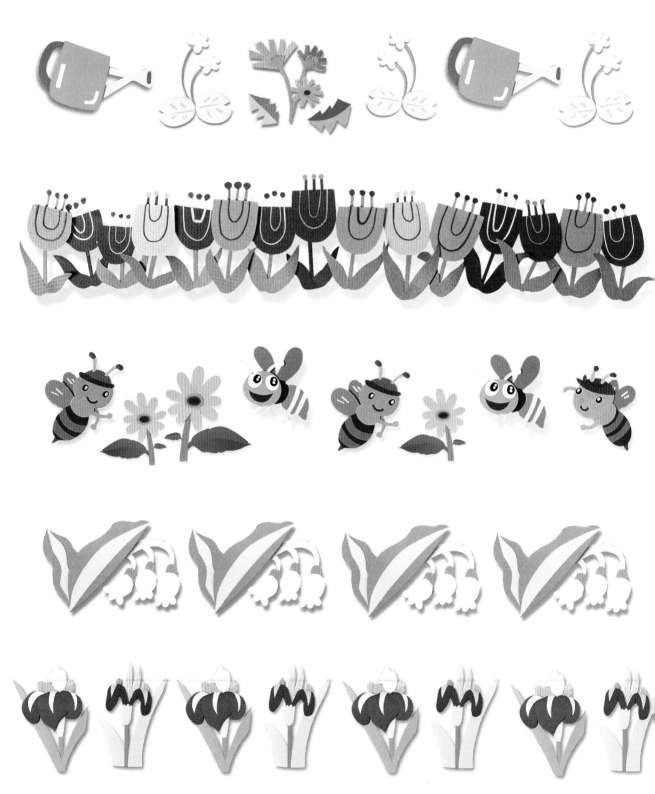

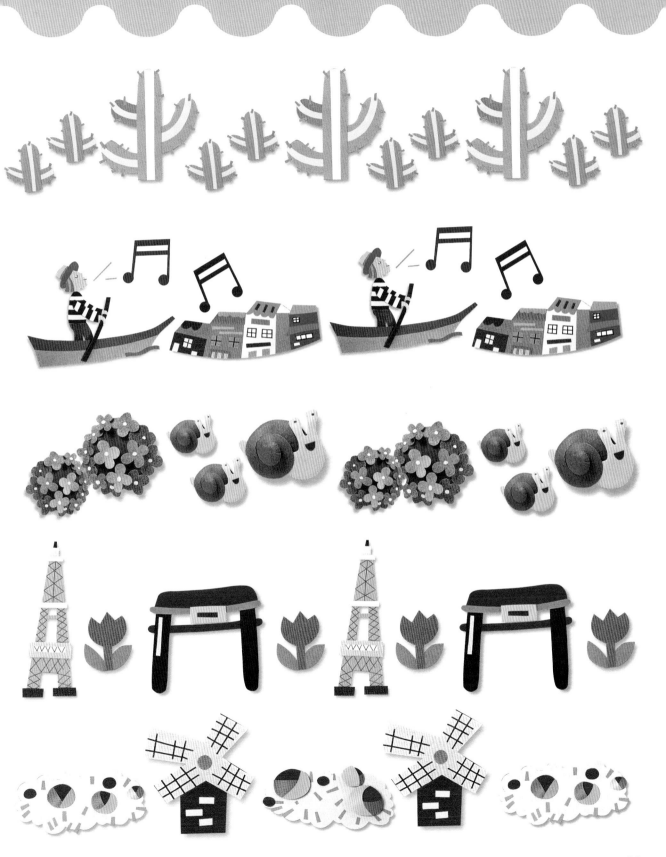

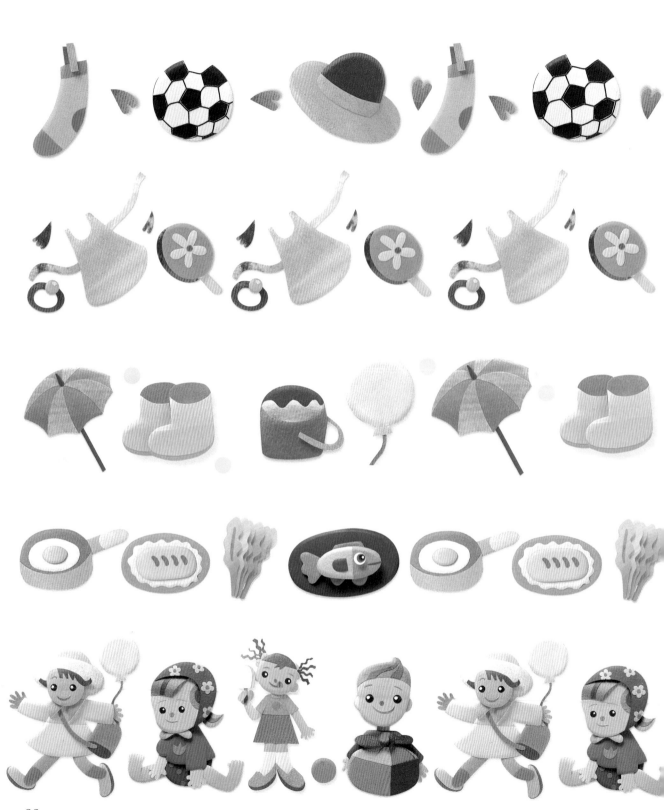

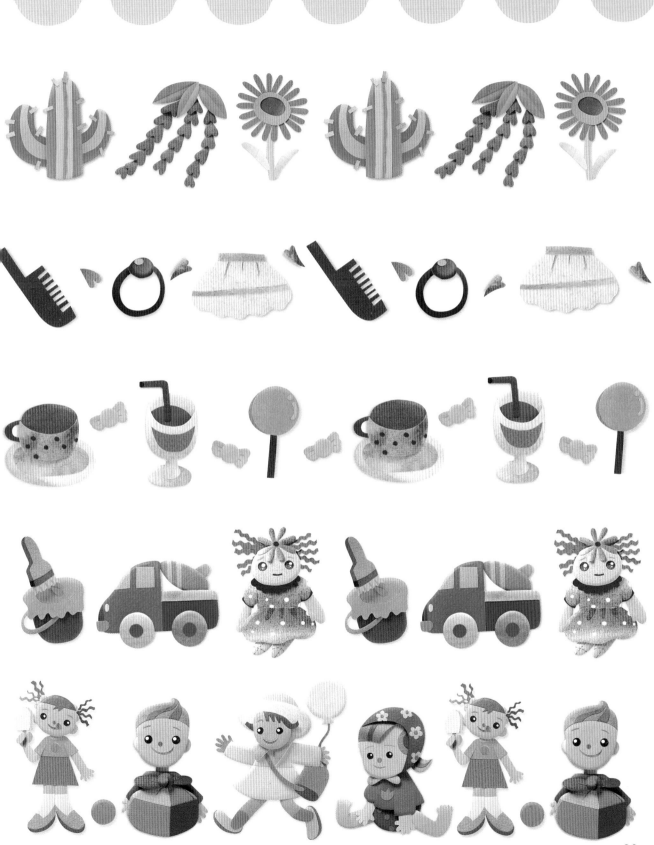

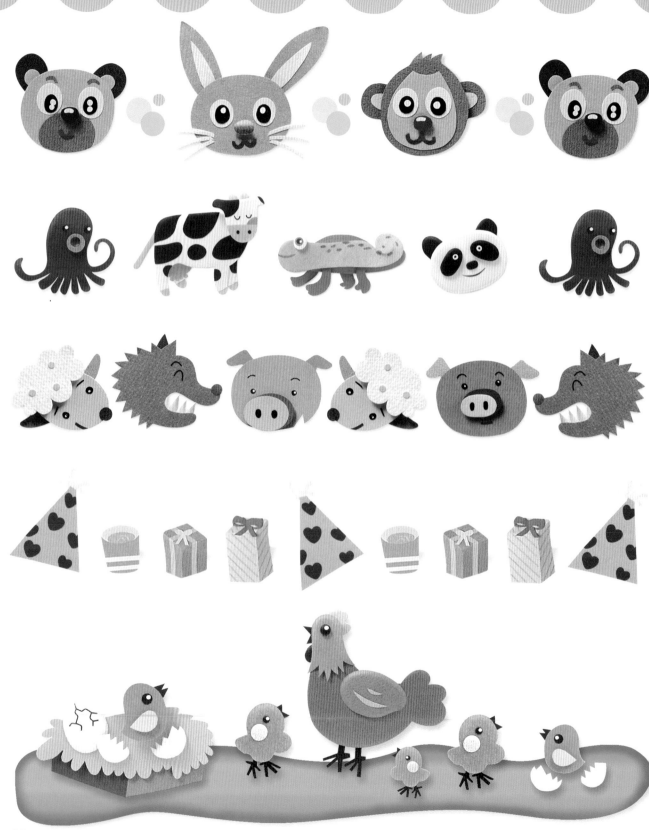

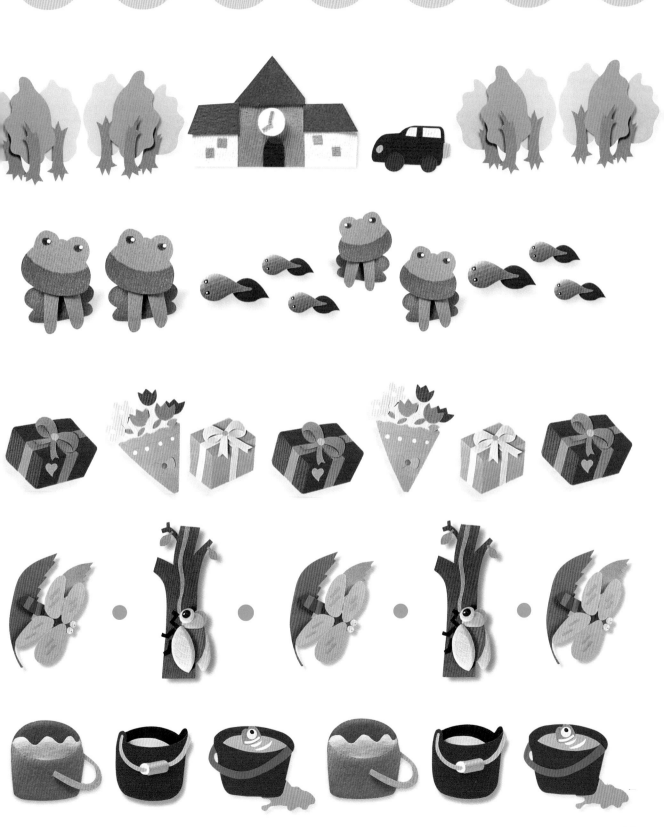

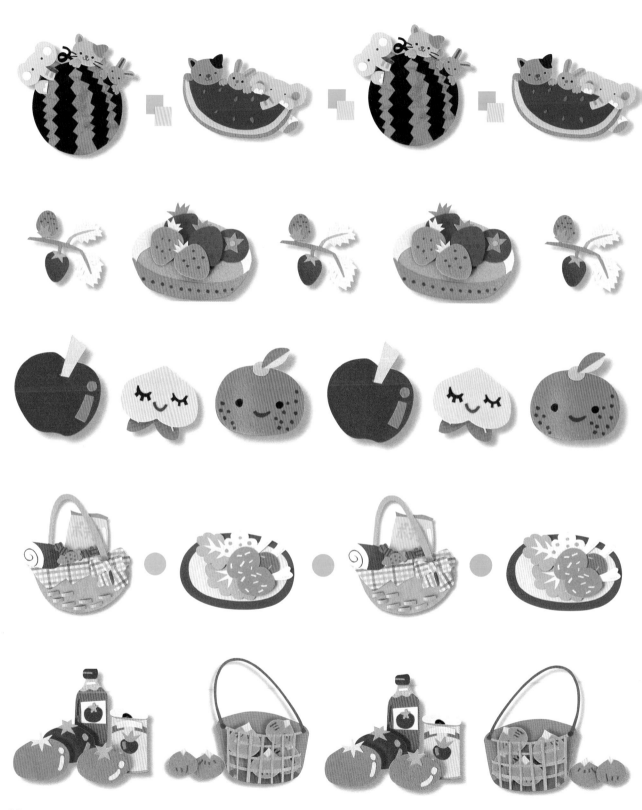

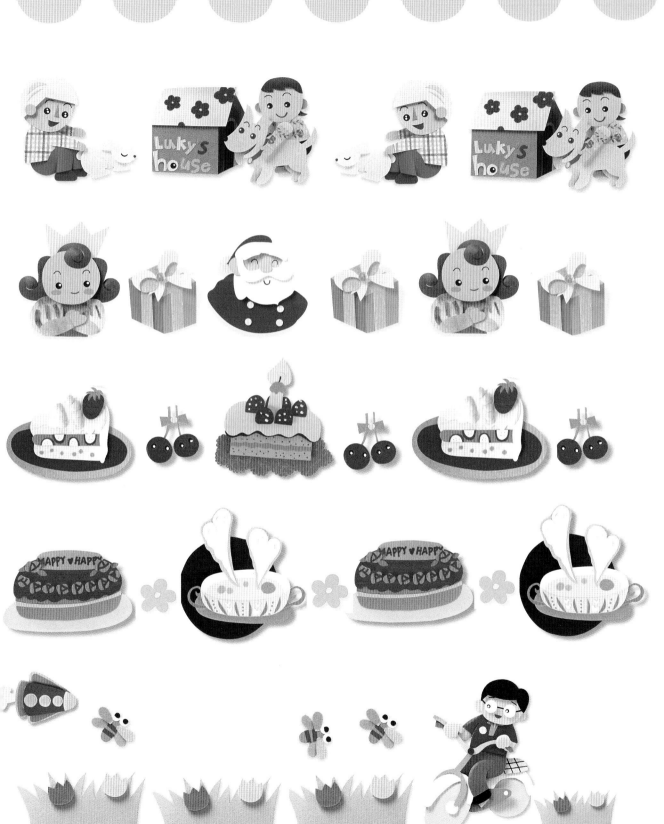

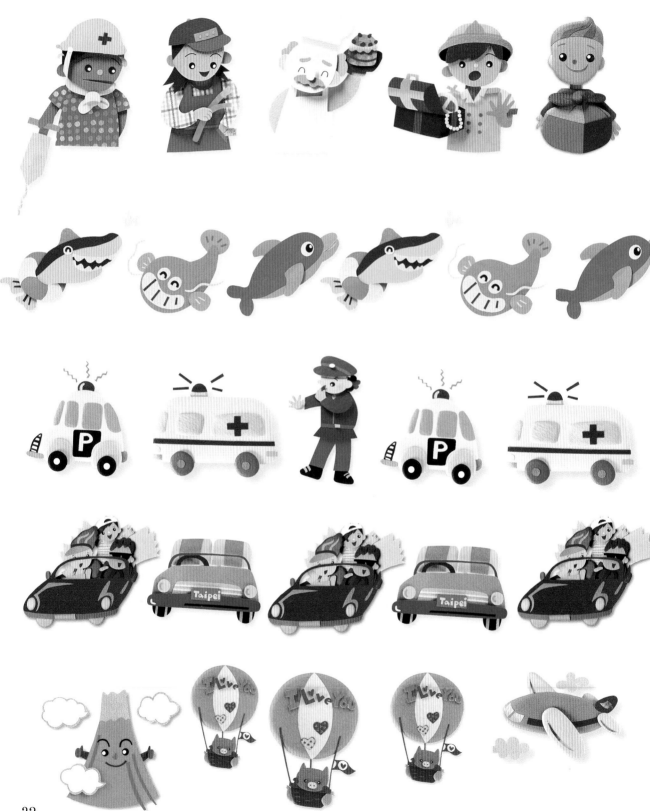

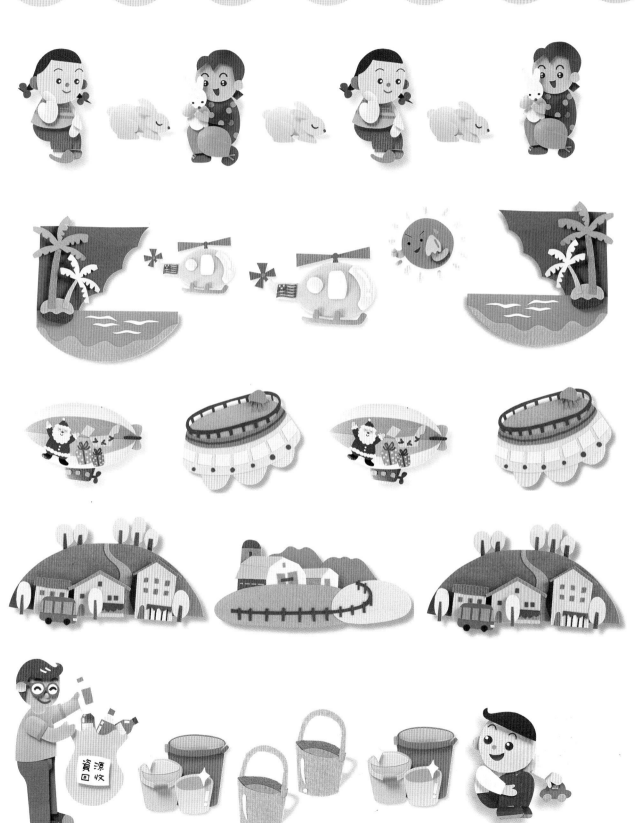

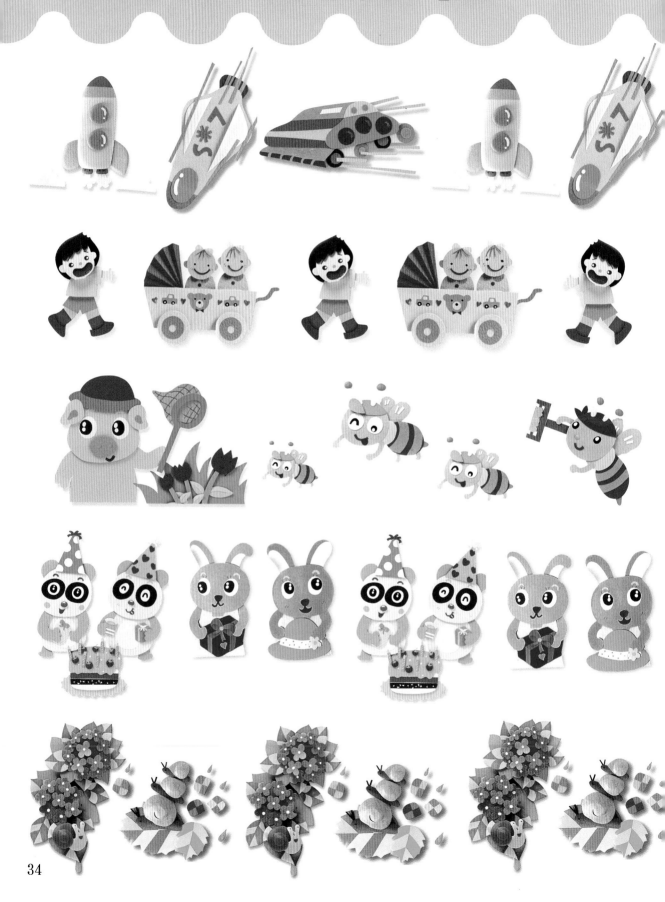

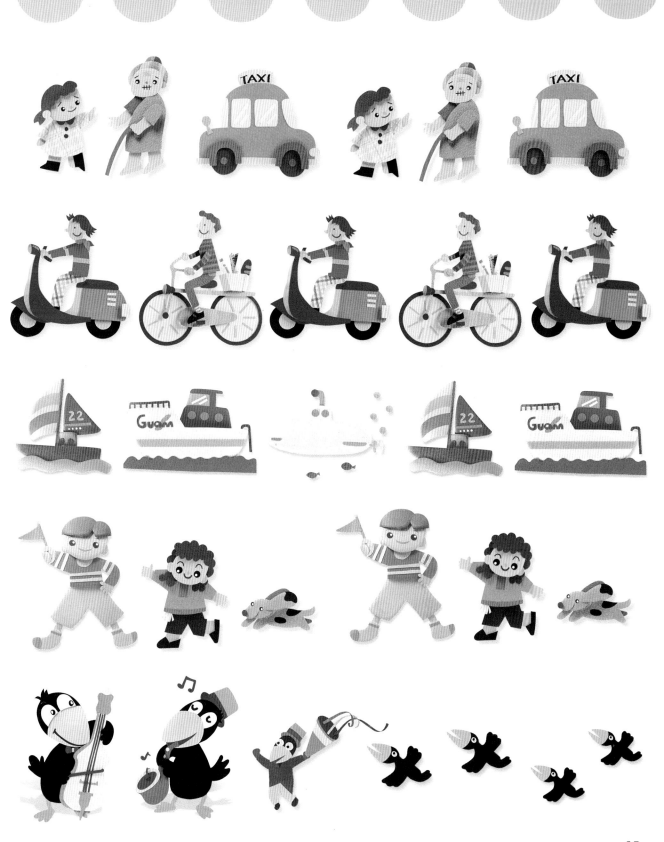

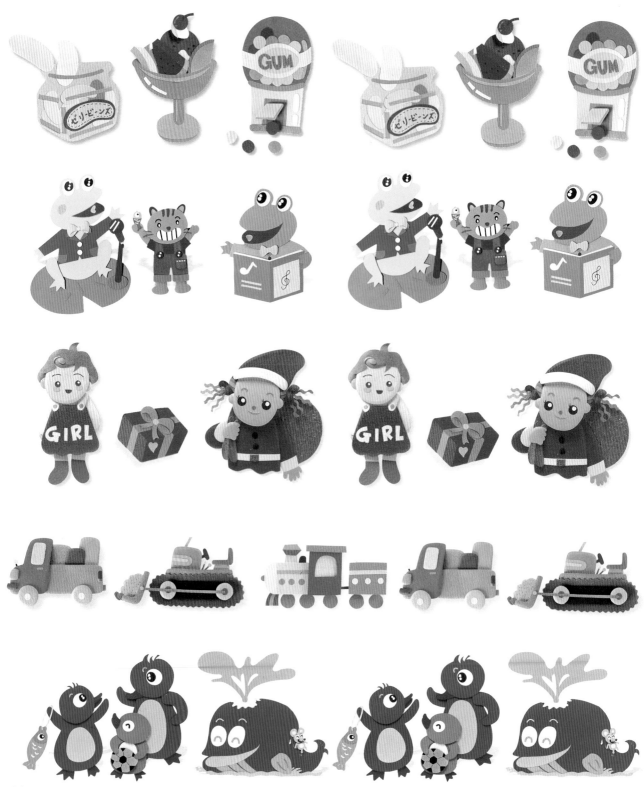

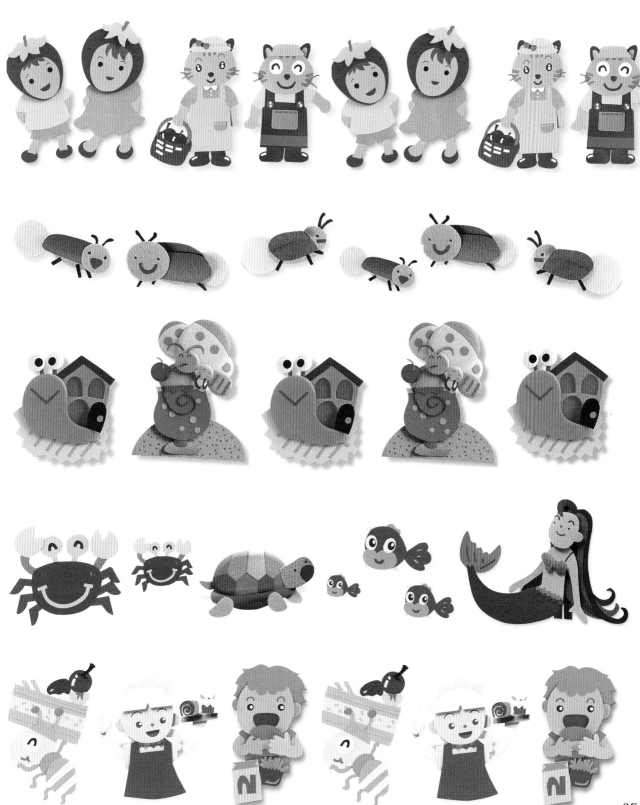

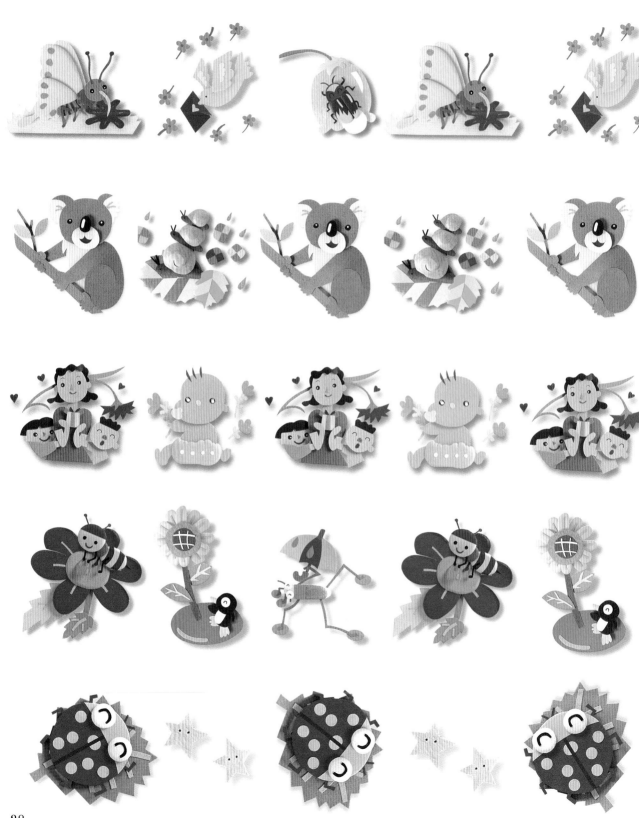

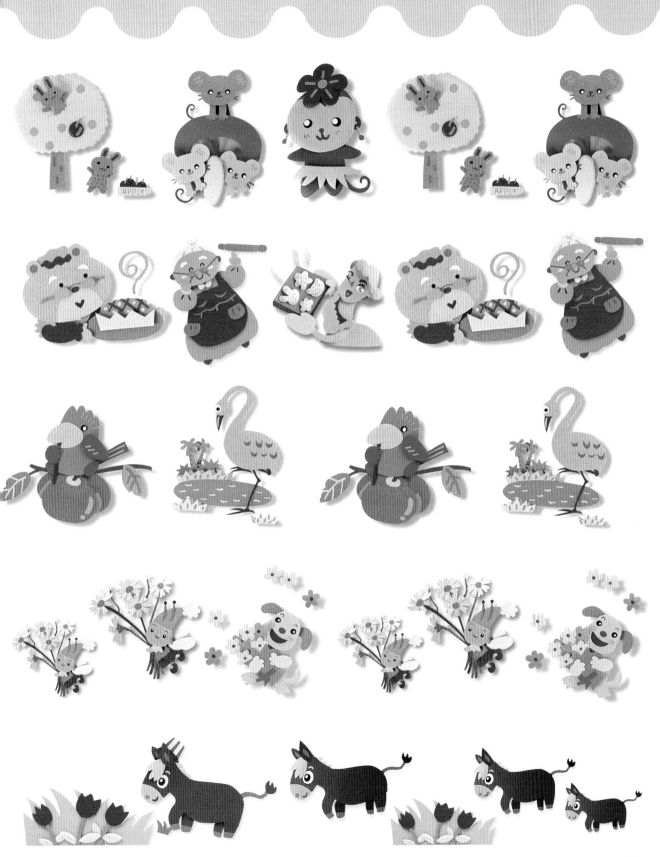

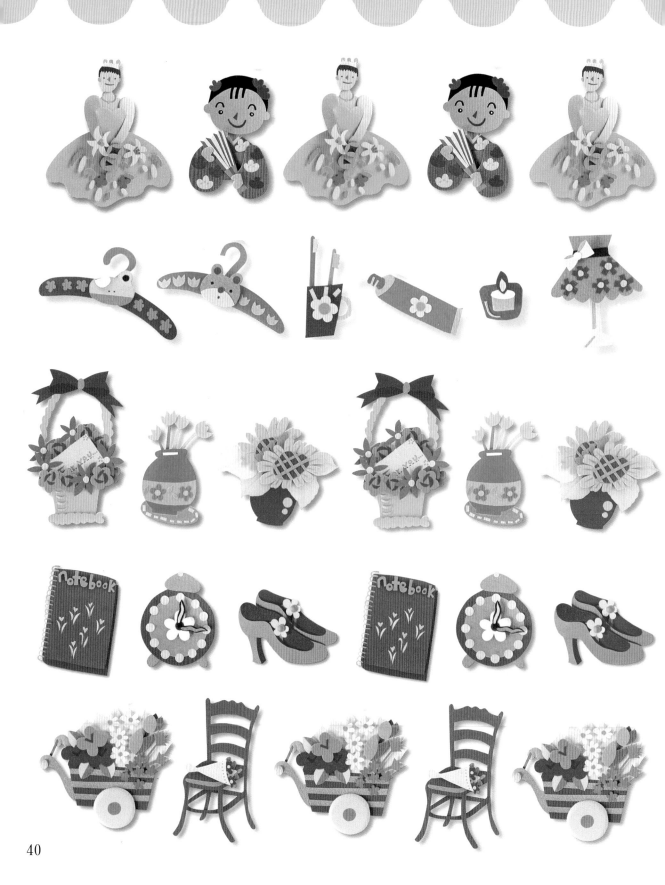

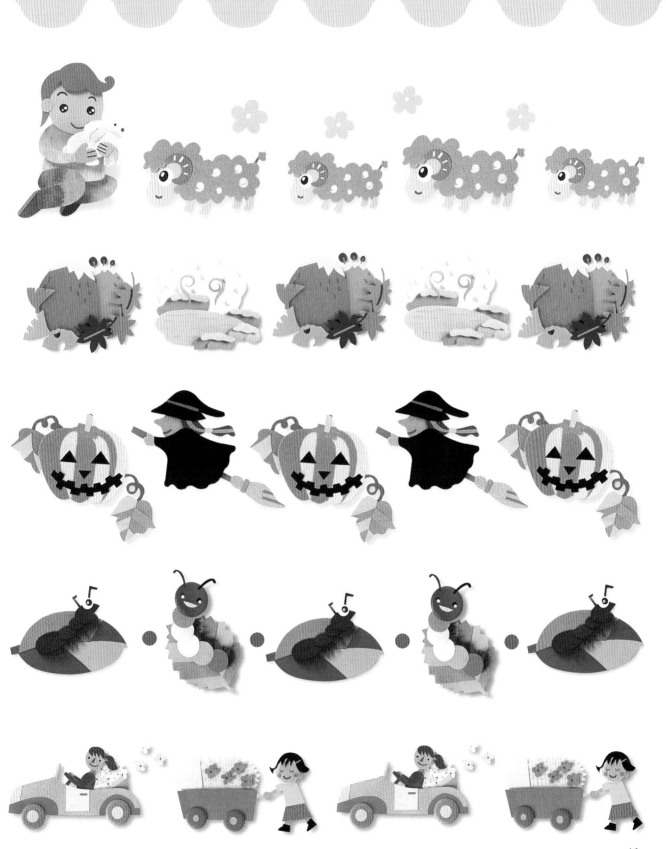

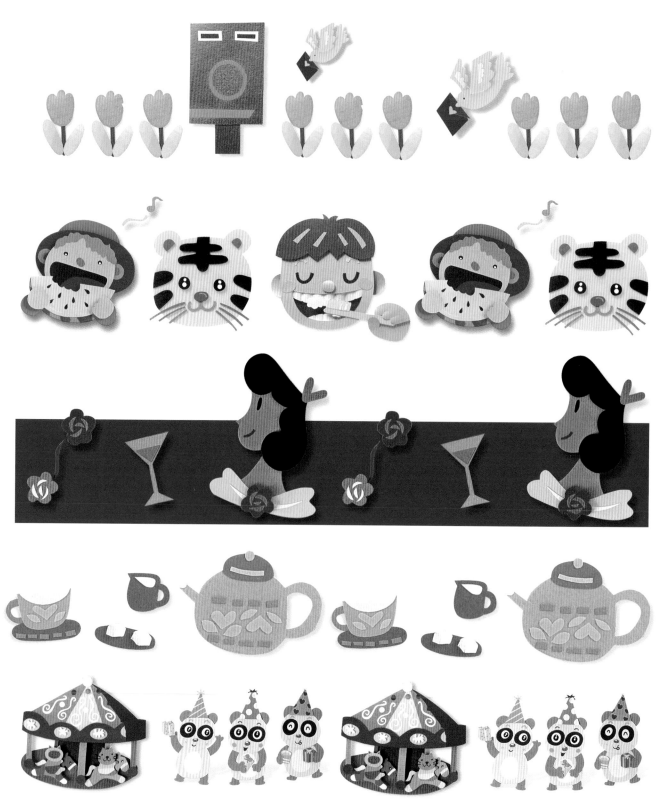

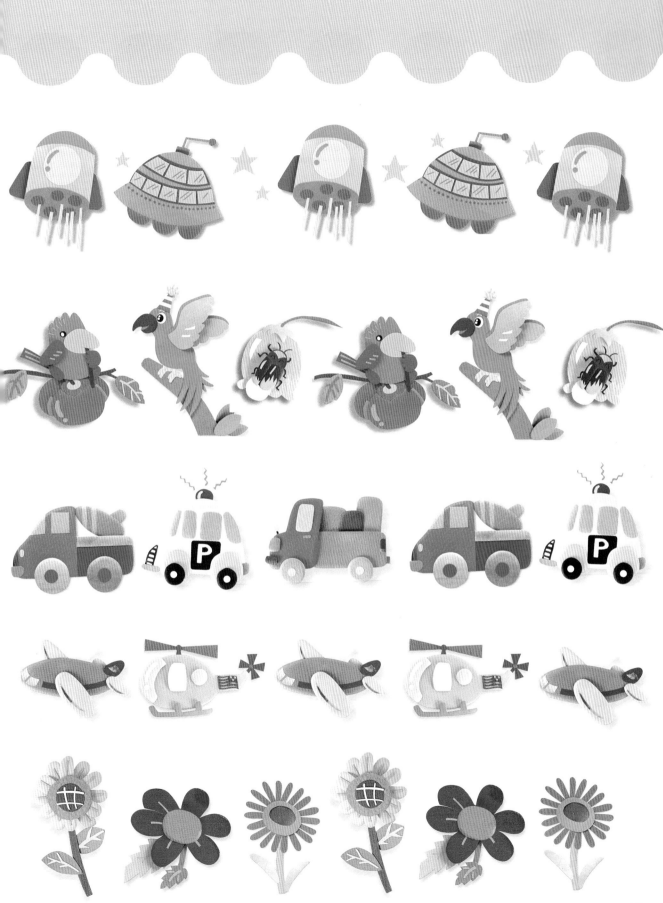

花邊．佈告欄佈置

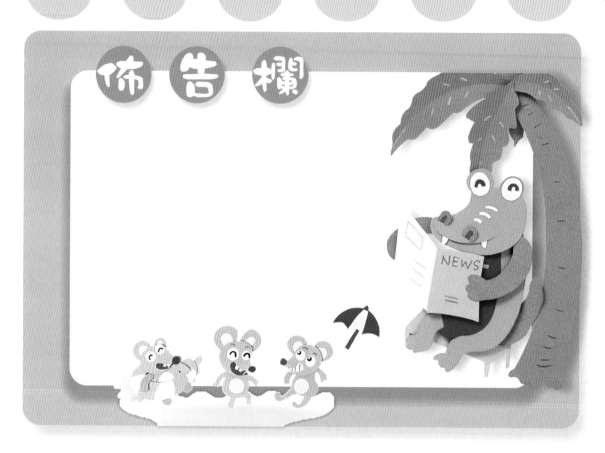

佈告欄

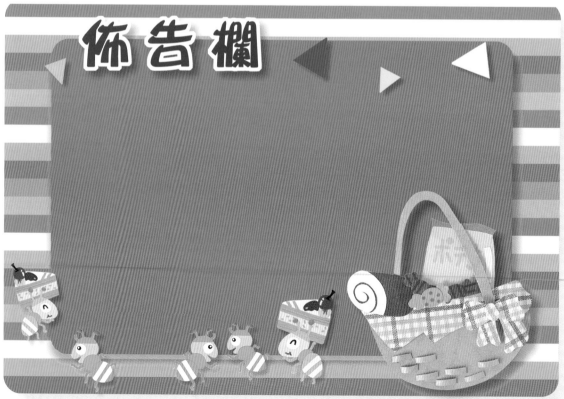

佈告欄

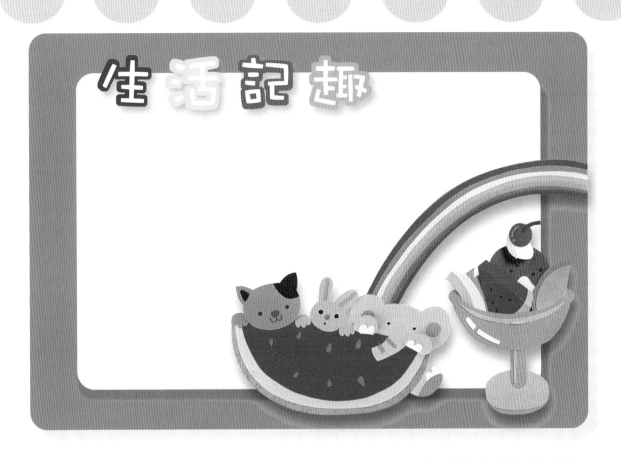

生活記趣

郊遊特訊

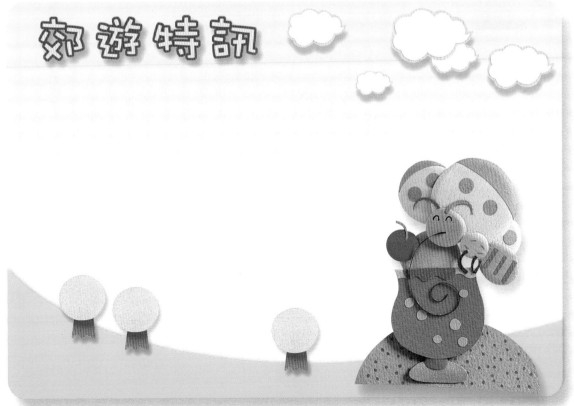

公佈欄

公告欄

生活公約

佈告欄

佈告欄

生活花絮

單元佈置

佈告欄

花邊.佈告欄佈置

公佈欄

單元佈置

教室備忘錄

自然園地

公佈欄

教室使用規則

花邊．佈告欄佈置

公佈欄

本週大事

本班記事…

自然園地

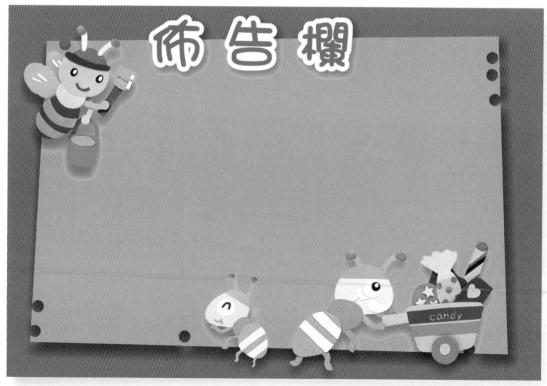

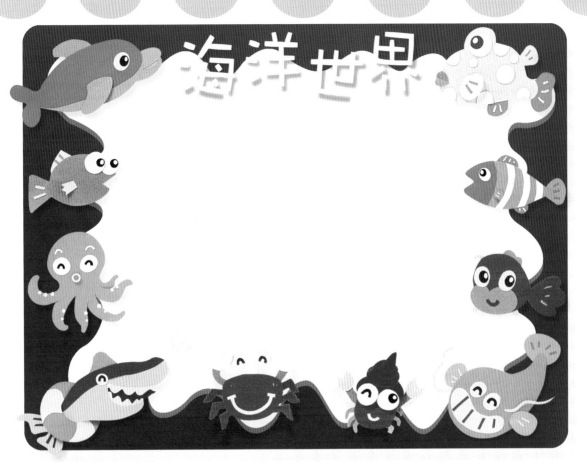

海洋世界

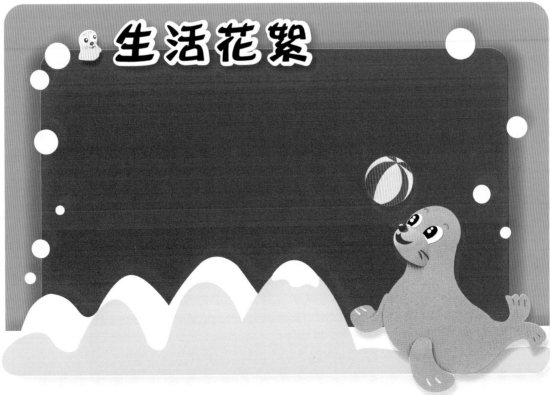

生活花絮

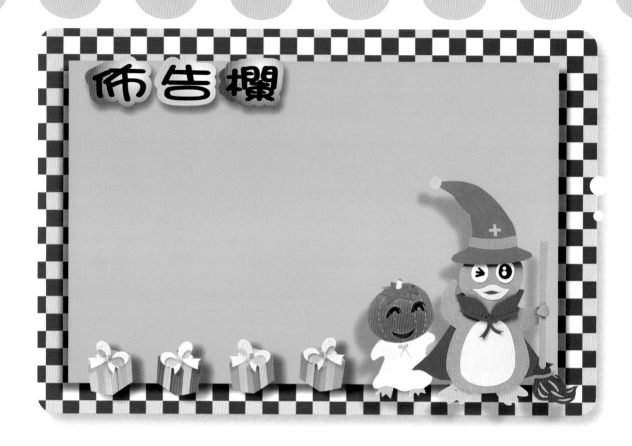

佈告欄

生活花絮

心情留言

佈　告　欄

兒童天地

生活花絮

我的作品區

公佈欄

花邊．佈告欄佈置

備忘板

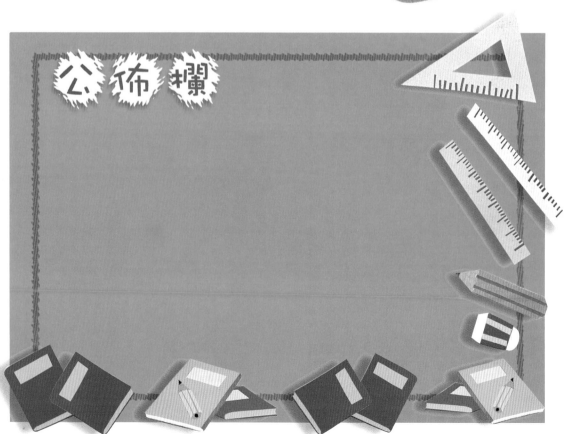

公佈欄

兒童園地

生活須知

MAMA I LOVE U

生活記趣

TELL YOU

風神榜

公告欄

單元佈置

排行榜

公佈欄

我的作品區

增廣見聞

佈告欄

佈 告 欄

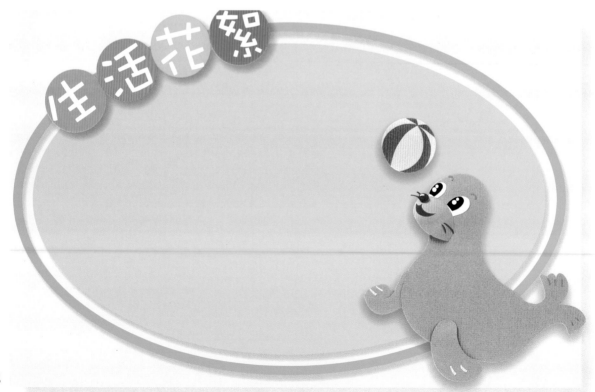

生活花絮

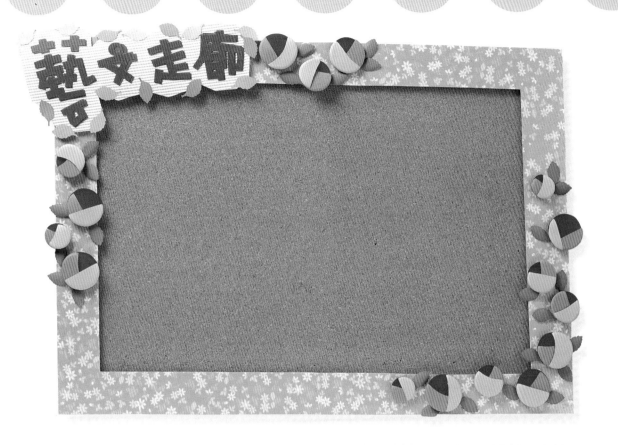

藝文走廊

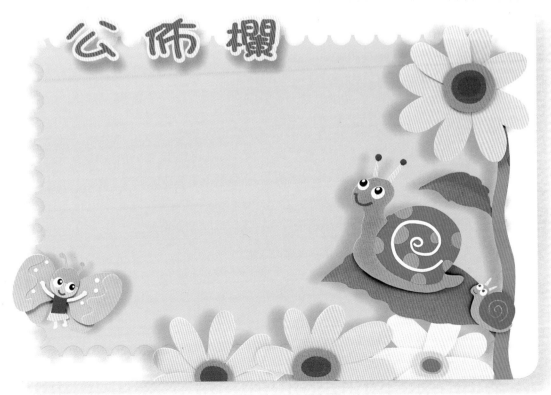

公佈欄

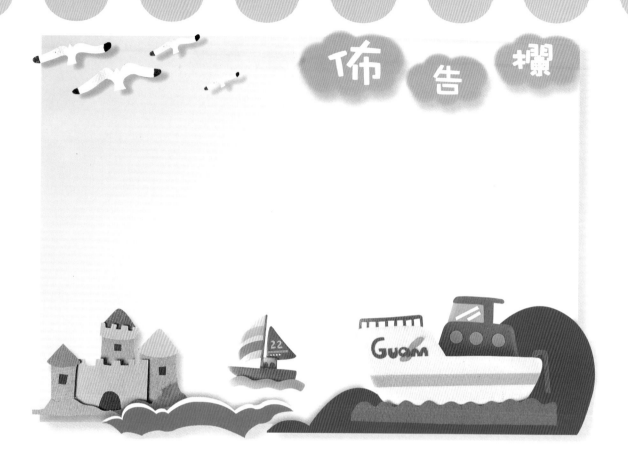

生活公約

公佈欄

輔導信箱

花邊．佈告欄佈置

秩序記錄欄

健康的營養食譜

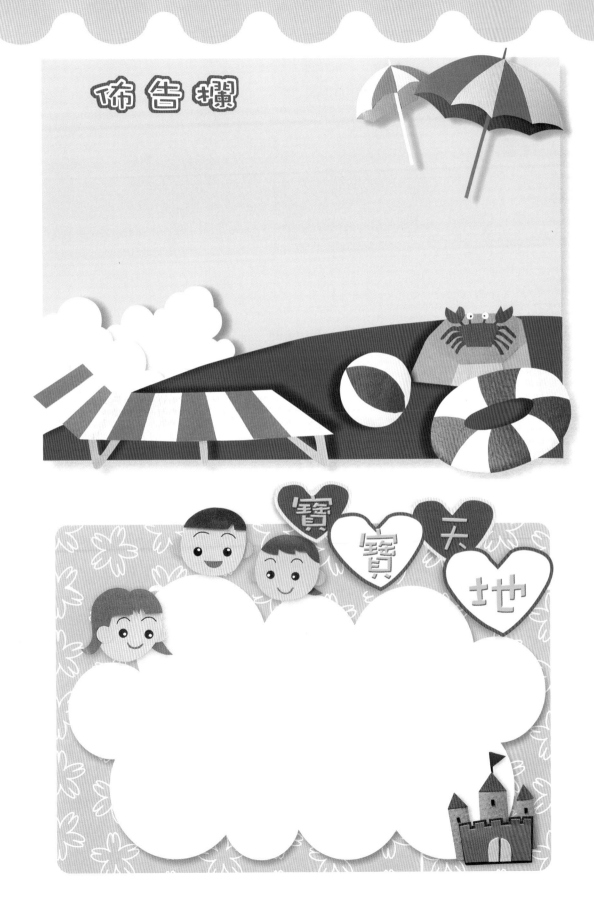

佈告欄

寶寶天地

環 保 尖 兵

資源回收

乘 車 處

單元佈置

佈告欄

佈告欄

本月壽星

佈告欄

料理東西軍

藝之活動

佈告欄

我的作品區

生活記趣

生活花絮

music class

最佳主角

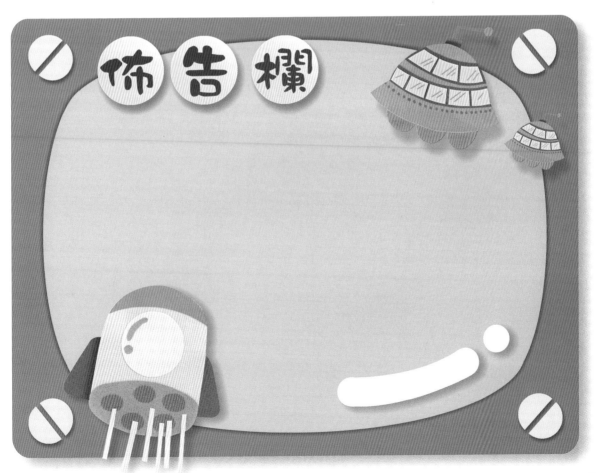

佈告欄

花邊．佈告欄佈置

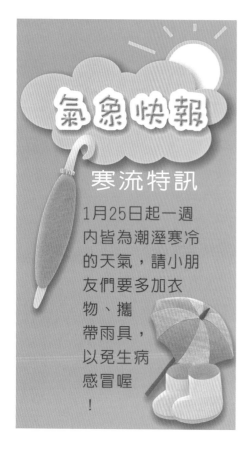

氣象快報

寒流特訊

1月25日起一週內皆為潮溼寒冷的天氣，請小朋友們要多加衣物、攜帶雨具，以免生病感冒喔！

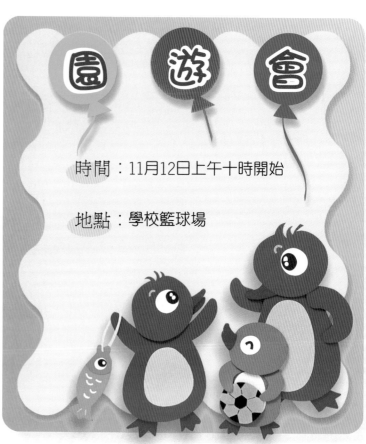

園遊會

時間：11月12日上午十時開始

地點：學校籃球場

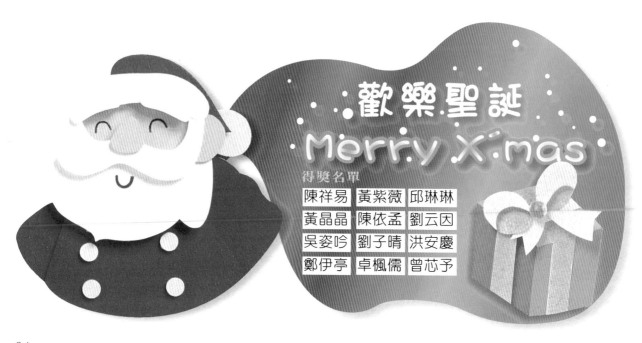

歡樂聖誕
Merry X'mas

得獎名單

陳祥昜	黃紫薇	邱琳琳
黃晶晶	陳依孟	劉云因
吳姿吟	劉子晴	洪安慶
鄭伊亭	卓楓儒	曾芯予

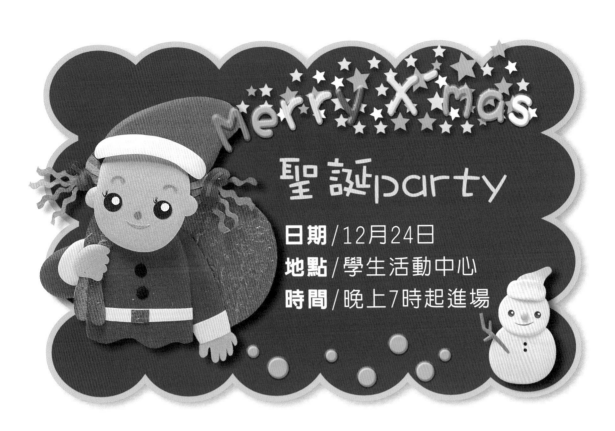

Merry X'mas

聖誕party

日期/12月24日
地點/學生活動中心
時間/晚上7時起進場

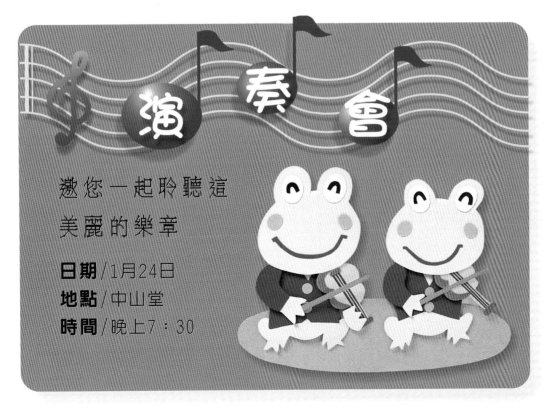

演奏會

邀您一起聆聽這
美麗的樂章

日期/1月24日
地點/中山堂
時間/晚上7：30

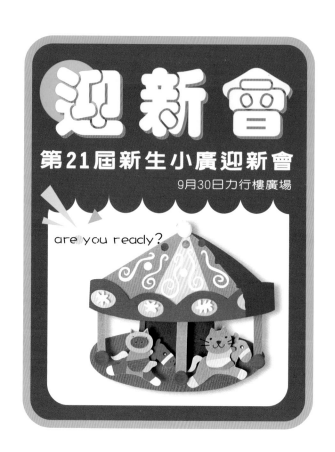

迎新會

第21屆新生小廣迎新會

9月30日力行樓廣場

are you ready?

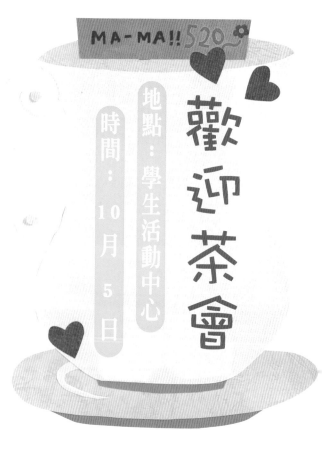

MA-MA!! 520

歡迎茶會

地點：學生活動中心

時間：10月5日

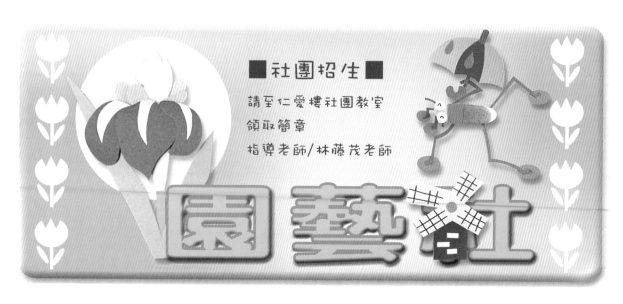

■社團招生■

請至仁愛樓社團教室
領取簡章
指導老師/林藤茂老師

園藝社

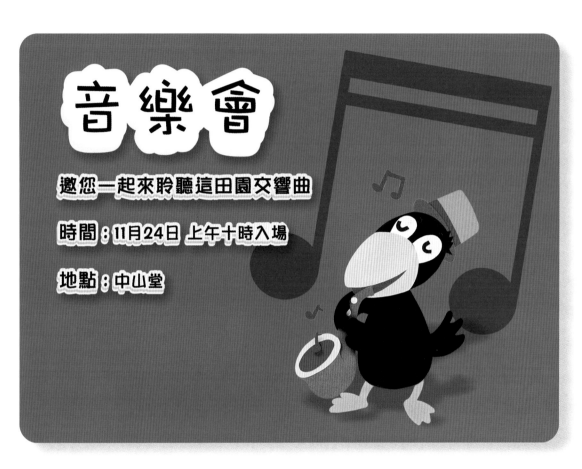

音樂會

邀您一起來聆聽這田園交響曲

時間：11月24日 上午十時入場

地點：中山堂

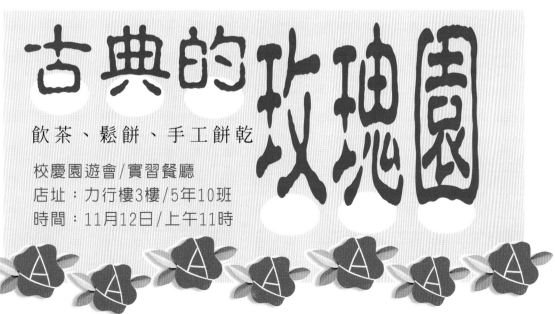

古典的玫瑰園

飲茶、鬆餅、手工餅乾

校慶園遊會/實習餐廳
店址：力行樓3樓/5年10班
時間：11月12日/上午11時

花邊.佈告欄佈置

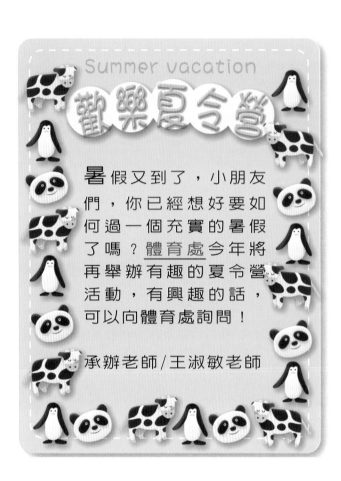

Summer vacation

歡樂夏令營

暑假又到了，小朋友們，你已經想好要如何過一個充實的暑假了嗎？體育處今年將再舉辦有趣的夏令營活動，有興趣的話，可以向體育處詢問！

承辦老師／王淑敏老師

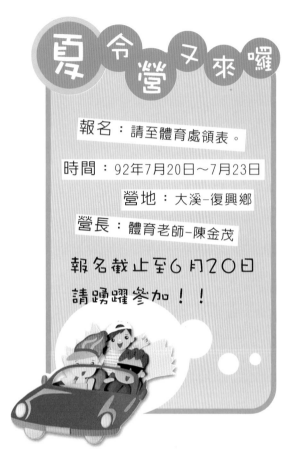

夏令營又來囉

報名：請至體育處領表。

時間：92年7月20日～7月23日

營地：大溪-復興鄉

營長：體育老師-陳金茂

報名截止至6月20日
請踴躍參加！！

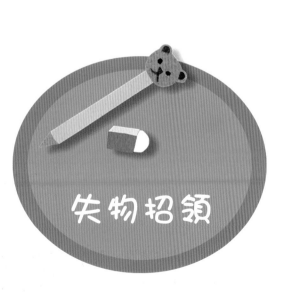

失物招領

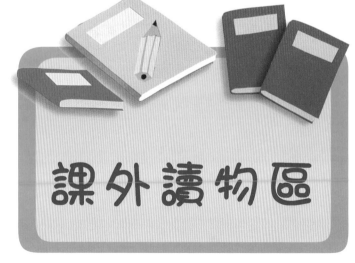

課外讀物區

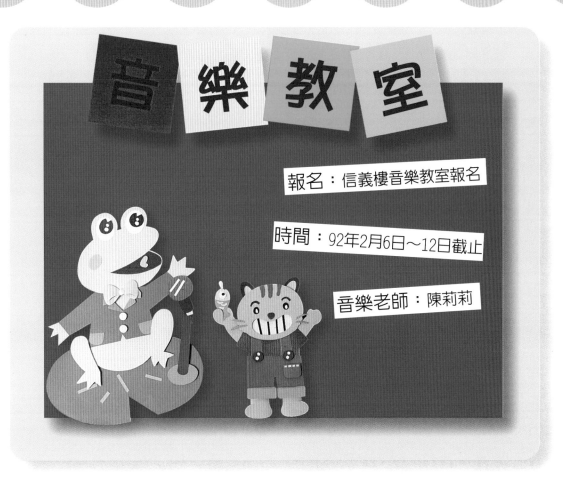

音樂教室

報名：信義樓音樂教室報名

時間：92年2月6日～12日截止

音樂老師：陳莉莉

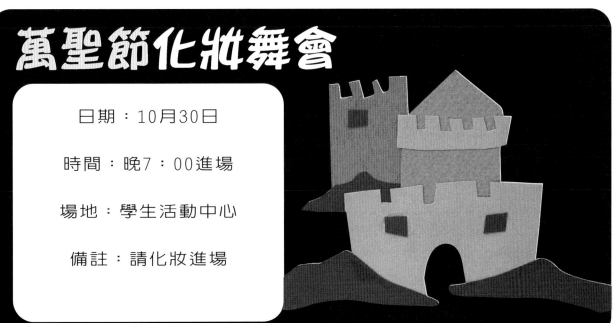

萬聖節化妝舞會

日期：10月30日

時間：晚7：00進場

場地：學生活動中心

備註：請化妝進場

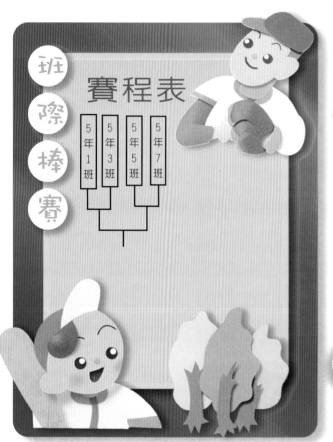

班際棒賽

賽程表

5年1班　5年3班　5年5班　5年7班

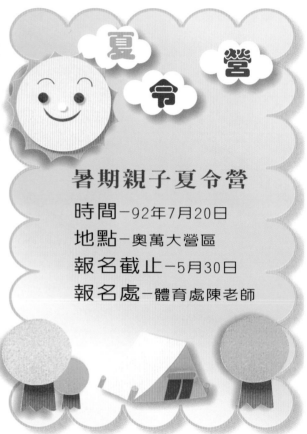

夏令營

暑期親子夏令營
時間－92年7月20日
地點－奧萬大營區
報名截止－5月30日
報名處－體育處陳老師

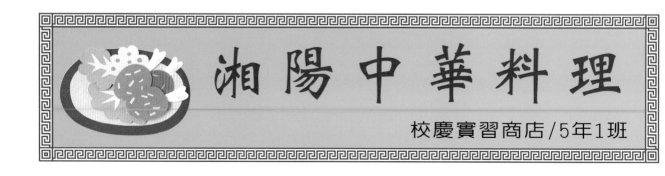

湘陽中華料理

校慶實習商店/5年1班

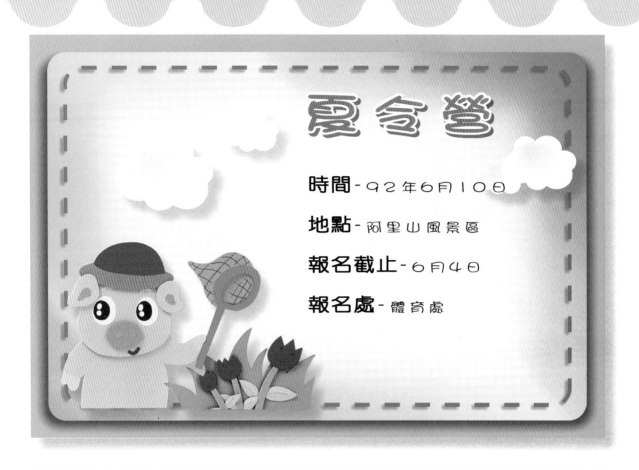

夏令營

時間 - 92年6月10日

地點 - 阿里山風景區

報名截止 - 6月4日

報名處 - 體育處

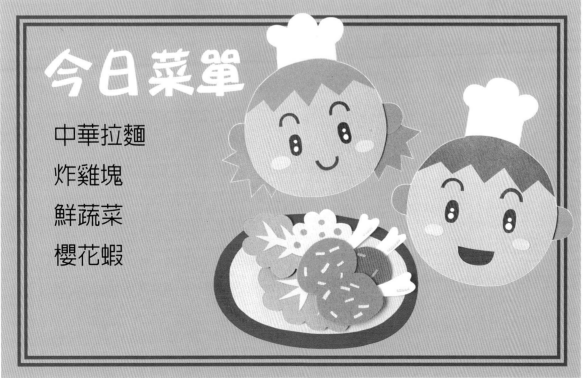

今日菜單

中華拉麵

炸雞塊

鮮蔬菜

櫻花蝦

花邊．佈告欄佈置

心中有愛，人見人愛。

學問乃智者之財富

要怎麼收穫，就怎麼栽。

學習，是一生中最大的資產

上課專心，下課開心

沒有感恩心的人是孤獨的

花邊.佈告欄佈置

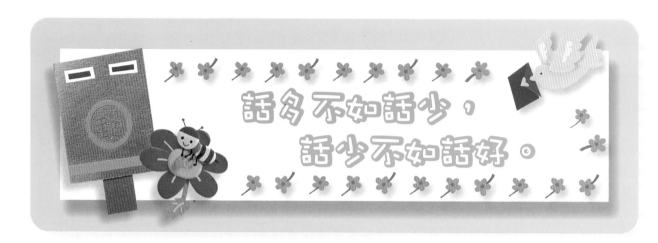

話多不如話少，
話少不如話好。

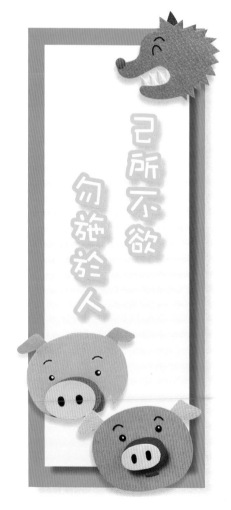

己所不欲
勿施於人

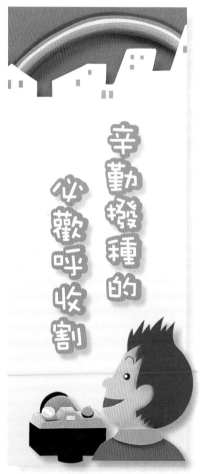

辛勤撥種的
必歡呼收割

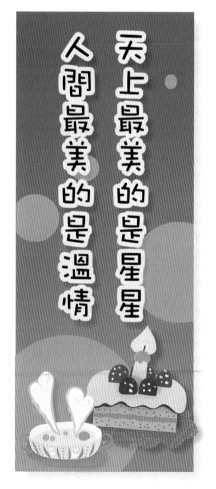

天上最美的是星星
人間最美的是溫情

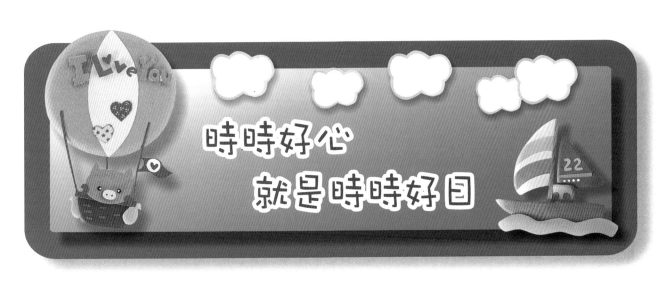

時時好心
就是時時好日

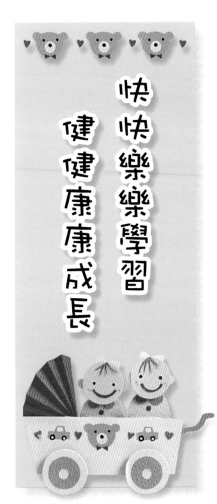

快快樂樂學習
健健康康成長

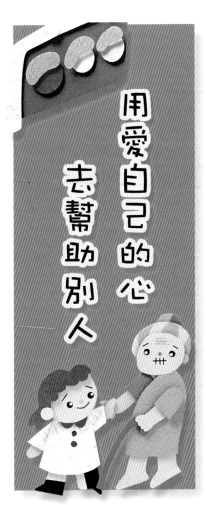

用愛自己的心
去幫助別人

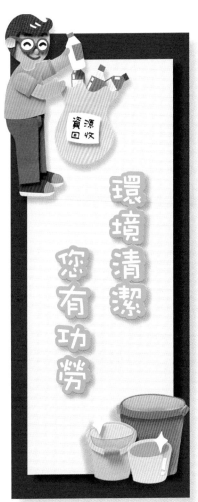

資源回收

環境清潔
您有功勞

Health is the

健康就是財富

飯前洗手、飯後漱口

作好環境整潔

吃苦了苦，苦盡甘來

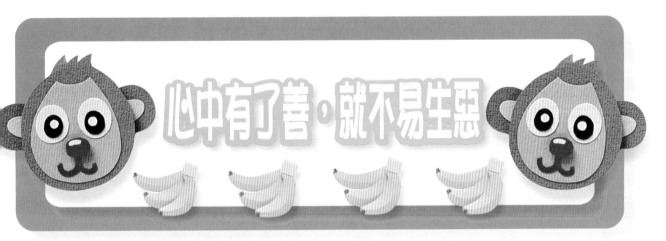

心中有了善，就不易生惡

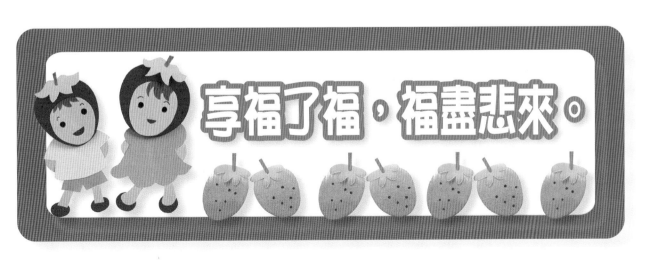

享福了福，福盡悲來。

花邊．佈告欄佈置

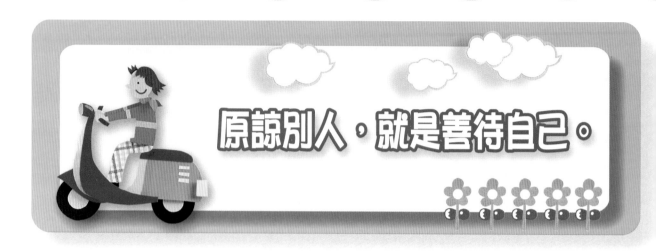

原諒別人，就是善待自己。

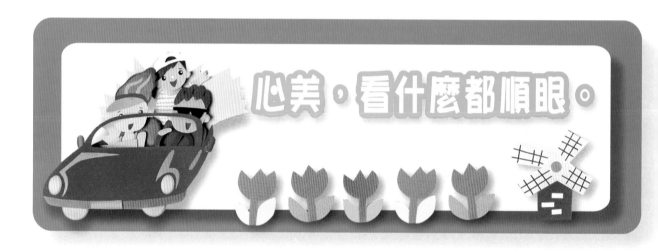

心美，看什麼都順眼。

人要知福、惜福、再造福。

能付出愛心就是『福』

心中有愛，快樂自在。

愛的表現就是溫和親切。

新形象出版圖書目錄

郵撥：0510716-5　陳偉賢　地址：北縣中和市中和路322號8F之1
TEL：29207133・29278446　FAX：29290713

一. 美術設計類

代碼	書名	定價
00001-01	新插畫百科(上)	400
00001-02	新插畫百科(下)	400
00001-04	世界名家包裝設計(大8開)	600
00001-06	世界名家插畫專輯(大8開)	600
00001-09	世界名家兒童插畫(大8開)	650
00001-05	藝術.設計的平面構成	380
00001-10	商業美術設計(平面應用篇)	450
00001-07	包裝結構設計	400
00001-11	廣告視覺媒體設計	400
00001-15	應用美術.設計	400
00001-16	插畫藝術設計	400
00001-18	基礎造型	400
00001-21	商業電腦繪圖設計	500
00001-22	商標造型創作	380
00001-23	插畫彙編(事物篇)	380
00001-24	插畫彙編(交通工具篇)	380
00001-25	插畫彙編(人物篇)	380
00001-28	版面設計基本原理	480
00001-29	D.T.P(桌面排版)設計入門	480
X0001	印刷設計圖案(人物篇)	380
X0002	印刷設計圖案(動物篇)	380
X0003	圖案設計(花木篇)	350
X0015	裝飾花邊圖案集成	450
X0016	實用聖誕圖案集成	380

二. POP 設計

代碼	書名	定價
00002-03	精緻手繪POP字體3	400
00002-04	精緻手繪POP海報4	400
00002-05	精緻手繪POP展示5	400
00002-06	精緻手繪POP應用6	400
00002-08	精緻手繪POP字體8	400
00002-09	精緻手繪POP插圖9	400
00002-10	精緻手繪POP畫典10	400
00002-11	精緻手繪POP個性字11	400
00002-12	精緻手繪POP校園篇12	400
00002-13	POP廣告 1.理論&實務篇	400
00002-14	POP廣告 2.麥克筆字體篇	400
00002-15	POP廣告 3.手繪創意字篇	400
00002-18	POP廣告 4.手繪POP製作	400

代碼	書名	定價
00002-22	POP廣告 5.店頭海報設計	450
00002-21	POP廣告 6.手繪POP字體	400
00002-26	POP廣告 7.手繪海報設計	450
00002-27	POP廣告 8.手繪軟筆字體	400
00002-16	手繪POP的理論與實務	400
00002-17	POP字體篇-POP正體自學1	450
00002-19	POP字體篇-POP個性自學2	450
00002-20	POP字體篇-POP變體字3	450
00002-24	POP字體篇-POP變體字4	450
00002-31	POP字體篇-POP創意自學5	450
00002-23	海報設計 1.POP秘笈-學習	500
00002-25	海報設計 2.POP秘笈-綜合	450
00002-28	海報設計 3.手繪海報	450
00002-29	海報設計 4.精緻海報	500
00002-30	海報設計 5.店頭海報	500
00002-32	海報設計 6.創意海報	450
00002-34	POP高手1-POP字體(變體字)	400
00002-33	POP高手2-POP商業廣告	400
00002-35	POP高手3-POP廣告實例	400
00002-36	POP高手4-POP實務	400
00002-39	POP高手5-POP插畫	400
00002-37	POP高手6-POP視覺海報	400
00002-38	POP高手7-POP校園海報	400

三.室內設計透視圖

代碼	書名	定價
00003-01	籃白相間裝飾法	450
00003-03	名家室內設計作品專集(8開)	600
00002-05	室內設計製圖實務與圖例	650
00003-05	室內設計製圖	650
00003-06	室內設計基本製圖	350
00003-07	美國最新室內透視圖表現1	500
00003-08	展覽空間規劃	650
00003-09	店面設計入門	550
00003-10	流行店面設計	450
00003-11	流行餐飲店設計	480
00003-12	居住空間的立體表現	500
00003-13	精緻室內設計	800
00003-14	室內設計製圖實務	450
00003-15	商店透視-麥克筆技法	500
00003-16	室內外空間透視表現法	480
00003-18	室內設計配色手冊	350

00003-21	休閒俱樂部.酒吧與舞台	1,200
00003-22	室內空間設計	500
00003-23	櫥窗設計與空間處理(平)	450
00003-24	博物館&休閒公園展示設計	800
00003-25	個性化室內設計精華	500
00003-26	室內設計&空間運用	1,000
00003-27	萬國博覽會&展示會	1,200
00003-33	居家照明設計	950
00003-34	商業照明-創造活潑生動的	1,200
00003-29	商業空間-辦公室.空間.傢俱	650
00003-30	商業空間-酒吧.旅館及餐廳	650
00003-31	商業空間-商店.巨型百貨公司	650
00003-35	商業空間-辦公傢俱	700
00003-36	商業空間-精品店	700
00003-37	商業空間-餐廳	700
00003-38	商業空間-店面櫥窗	700
00003-39	室內透視繪製實務	600

四.圖學

代碼	書名	定價
00004-01	綜合圖學	250
00004-02	製圖與識圖	280
00004-04	基本透視實務技法	400
00004-05	世界名家透視圖全集(大8開)	600

五.色彩配色

代碼	書名	定價
00005-01	色彩計畫(北星)	350
00005-02	色彩心理學-初學者指南	400
00005-03	色彩與配色(普級版)	300
00005-05	配色事典(1)集	330
00005-05	配色事典(2)集	330
00005-07	色彩計畫實用色票集+129a	480

六. SP 行銷.企業識別設計

代碼	書名	定價
00006-01	企業識別設計(北星)	450
B0209	企業識別系統	400
00006-02	商業名片(1)-(北星)	450
00006-03	商業名片(2)-創意設計	450
00006-05	商業名片(3)-創意設計	450
00006-06	最佳商業手冊設計	600
A0198	日本企業識別設計(1)	400
A0199	日本企業識別設計(2)	400

七.造園景觀

代碼	書名	定價
00007-01	造園景觀設計	1,200
00007-02	現代都市街道景觀設計	1,200
00007-03	都市水景設計之要素與概	1,200
00007-05	最新歐洲建築外觀	1,500
00007-06	觀光旅館設計	800
00007-07	景觀設計實務	850

八. 繪畫技法

代碼	書名	定價
00008-01	基礎石膏素描	400
00008-02	石膏素描技法專集(大8開)	450
00008-03	繪畫思想與造形理論	350
00008-04	魏斯水彩畫專集	650
00008-05	水彩靜物圖解	400
00008-06	油彩畫技法1	450
00008-07	人物靜物的畫法	450
00008-08	風景表現技法 3	450
00008-09	石膏素描技法4	450
00008-10	水彩.粉彩表現技法5	450
00008-11	描繪技法6	350
00008-12	粉彩表現技法7	400
00008-13	繪畫表現技法8	500
00008-14	色鉛筆描繪技法9	400
00008-15	油畫配色精要10	400
00008-16	鉛筆技法11	350
00008-17	基礎油畫12	450
00008-18	世界名家水彩(1)(大8開)	650
00008-20	世界水彩畫家專集(3)(大8開)	650
00008-22	世界名家水彩專集(5)(大8開)	650
00008-23	壓克力畫技法	400
00008-24	不透明水彩技法	400
00008-25	新素描技法解說	350
00008-26	畫鳥.話鳥	450
00008-27	噴畫技法	600
00008-29	人體結構與藝術構成	1,300
00008-30	藝用解剖學(平裝)	350
00008-65	中國畫技法(CD/ROM)	500
00008-32	千嬌百態	450
00008-33	世界名家油畫專集(大8開)	650
00008-34	插畫技法	450

郵撥: 0510716-5　陳偉賢　地址: 北縣中和市中和路322號8F之1
TEL: 29207133・29278446　FAX: 29290713

代碼	書名	定價
00008-37	粉彩畫技法	450
00008-38	實用繪畫範本	450
00008-39	油畫基礎畫法	450
00008-40	用粉彩來捕捉個性	550
00008-41	水彩拼貼技法大全	650
00008-42	人體之美實體素描技法	400
00008-44	噴畫的世界	500
00008-45	水彩技法圖解	450
00008-46	技法1-鉛筆畫技法	350
00008-47	技法2-粉彩筆畫技法	450
00008-48	技法3-沾水筆.彩色墨水技法	450
00008-49	技法4-野生植物畫法	400
00008-50	技法5-油畫質感	450
00008-57	技法6-陶藝教室	400
00008-59	技法7-陶藝彩繪的裝飾技巧	450
00008-51	如何引導觀畫者的視線	450
00008-52	人體素描-裸女繪畫的姿勢	400
00008-53	大師的油畫祕訣	750
00008-54	創造性的人物速寫技法	600
00008-55	壓克力膠彩全技法	450
00008-56	畫彩百科	500
00008-58	繪畫技法與構成	450
00008-60	繪畫藝術	450
00008-61	新麥克筆的世界	660
00008-62	美少女生活插畫集	450
00008-63	軍事插畫集	500
00008-64	技法6-品味陶藝專門技法	400
00008-66	精細素描	300
00008-67	手槍與軍事	350

九. 廣告設計.企劃

代碼	書名	定價
00009-02	CI與展示	400
00009-03	企業識別設計與製作	400
00009-04	商標與CI	400
00009-05	實用廣告學	300
00009-11	1-美工設計完稿技法	300
00009-12	2-商業廣告印刷設計	450
00009-13	3-包裝設計典線面	450
00001-14	4-展示設計(北星)	450
00009-15	5-包裝設計	450
00009-14	CI視覺設計(文字媒體應用)	450

代碼	書名	定價
00009-16	被遺忘的心形象	150
00009-18	綜藝形象100序	150
00006-04	名家創意系列1-識別設計	1,200
00009-20	名家創意系列2-包裝設計	800
00009-21	名家創意系列3-海報設計	800
00009-22	創意設計-啟發創意的平面	850
Z0905	CI視覺設計(信封名片設計)	350
Z0906	CI視覺設計(DM廣告型1)	350
Z0907	CI視覺設計(包裝點線面1)	350
Z0909	CI視覺設計(企業名片吊卡)	350
Z0910	CI視覺設計(月曆PR設計)	350

十.建築房地產

代碼	書名	定價
00010-01	日本建築及空間設計	1,350
00010-02	建築環境透視圖-運用技巧	650
00010-04	建築模型	550
00010-10	不動產估價師實用法規	450
00010-11	經營寶點-旅館聖經	250
00010-12	不動產經紀人考試法規	590
00010-13	房地41-民法概要	450
00010-14	房地47-不動產經濟法規精要	280
00010-06	美國房地產買賣投資	220
00010-29	實戰3-土地開發實務	360
00010-27	實戰4-不動產估價實務	330
00010-28	實戰5-產品定位實務	330
00010-37	實戰6-建築規劃實務	390
00010-30	實戰7-土地制度分析實務	300
00010-59	實戰8-房地產行銷實務	450
00010-03	實戰9-建築工程管理實務	390
00010-07	實戰10-土地開發實務	400
00010-08	實戰11-財務稅務規劃實務 (上)	380
00010-09	實戰12-財務稅務規劃實務 (下)	400
00010-20	寫實建築表現技法	600
00010-39	科技產物環境規劃與區域	300
00010-41	建築物噪音與振動	600
00010-42	建築資料文獻目錄	450
00010-46	建築圖解-接待中心.樣品屋	350
00010-54	房地產市場景氣發展	480
00010-63	當代建築師	350
00010-64	中美洲-樂園貝里斯	350

十一. 工藝

代碼	書名	定價
00011-02	籐編工藝	240
00011-04	皮雕藝術技法	400
00011-05	紙的創意世界-紙藝設計	600
00011-07	陶藝娃娃	280
00011-08	木彫技法	300
00011-09	陶藝初階	450
00011-10	小石頭的創意世界(平裝)	380
00011-11	紙黏土1-黏土的遊藝世界	350
00011-16	紙黏土2-黏土的環保世界	350
00011-13	紙雕創作-餐飲篇	450
00011-14	紙雕嘉年華	450
00011-15	紙黏土白皮書	450
00011-17	軟陶風情畫	480
00011-19	談紙神工	450
00011-18	創意生活DIY(1)美勞篇	450
00011-20	創意生活DIY(2)工藝篇	450
00011-21	創意生活DIY(3)風格篇	450
00011-22	創意生活DIY(4)綜合媒材	450
00011-22	創意生活DIY(5)札貨篇	450
00011-23	創意生活DIY(6)巧飾篇	450
00011-26	DIY物語(1)織布風雲	400
00011-27	DIY物語(2)鐵的代誌	400
00011-28	DIY物語(3)紙黏土小品	400
00011-29	DIY物語(4)重慶深林	400
00011-30	DIY物語(5)環保超人	400
00011-31	DIY物語(6)機械主義	400
00011-32	紙藝創作1-紙塑娃娃(特價)	299
00011-33	紙藝創作2-簡易紙塑	375
00011-35	巧手DIY1紙黏土生活陶器	280
00011-36	巧手DIY2紙黏土裝飾小品	280
00011-37	巧手DIY3紙黏土裝飾小品 2	280
00011-38	巧手DIY4簡易的拼布小品	280
00011-39	巧手DIY5藝術麵包花入門	280
00011-40	巧手DIY6紙黏土工藝(1)	280
00011-41	巧手DIY7紙黏土工藝(2)	280
00011-42	巧手DIY8紙黏土娃娃(3)	280
00011-43	巧手DIY9紙黏土娃娃(4)	280
00011-44	巧手DIY10-紙黏土小飾物(1)	280
00011-45	巧手DIY11-紙黏土小飾物(2)	280

代碼	書名	定價
00011-51	卡片DIY1-3D立體卡片1	450
00011-52	卡片DIY2-3D立體卡片2	450
00011-53	完全DIY手冊1-生活啟室	450
00011-54	完全DIY手冊2-LIFE生活館	280
00011-55	完全DIY手冊3-綠野仙蹤	450
00011-56	完全DIY手冊4-新食器時代	450
00011-60	個性針織DIY	450
00011-61	織布生活DIY	450
00011-62	彩繪藝術DIY	450
00011-63	花藝禮品DIY	450
00011-64	節慶DIY系列1.聖誕饗宴-1	400
00011-65	節慶DIY系列2.聖誕饗宴-2	400
00011-66	節慶DIY系列3.節慶嘉年華	400
00011-67	節慶DIY系列4.節慶道具	400
00011-68	節慶DIY系列5.節慶卡麥拉	400
00011-69	節慶DIY系列6.節慶禮物包	400
00011-70	節慶DIY系列7.節慶佈置	400
00011-75	休閒手工藝系列1-鉤針玩偶	360
00011-81	休閒手工藝系列2-銀編首飾	360
00011-76	親子同樂1-童玩勞作(特價)	280
00011-77	親子同樂2-紙藝勞作(特價)	280
00011-78	親子同樂3-玩偶勞作(特價)	280
00011-79	親子同樂5-自然科學勞作(特價)	280
00011-80	親子同樂4-環保勞作(特價)	280

十二. 幼教

代碼	書名	定價
00012-01	創意的美術教室	450
00012-02	最新兒童繪畫指導	400
00012-04	教室環境設計	350
00012-05	教具製作與應用	350
00012-06	教室環境設計-人物篇	360
00012-07	教室環境設計-動物篇	360
00012-08	教室環境設計-童話圖案篇	360
00012-09	教室環境設計-創意篇	360
00012-10	教室環境設計-植物篇	360
00012-11	教室環境設計-萬象篇	360

十三. 攝影

代碼	書名	定價
00013-01	世界名家攝影專集(1)-大8開	400
00013-02	繪之影	420
00013-03	世界自然花卉	400

十四. 字體設計

代碼	書名	定價
00014-01	英文.數字造形設計	800
00014-02	中國文字造形設計	250
00014-05	新中國書法	700

十五. 服裝.髮型設計

代碼	書名	定價
00015-01	服裝打版講座	350
00015-05	衣服的畫法-便服篇	400
00015-07	基礎服裝畫(北星)	350
00015-10	美容美髮1-美容美髮與色彩	420
00015-11	美容美髮2-蕭本龍e媚彩妝	450
00015-08	T-SHIRT (噴畫過程及指導)	600
00015-09	流行服裝與配色	400
00015-02	蕭本龍服裝畫(2)-大8開	500
00015-03	蕭本龍服裝畫(3)-大8開	500
00015-04	世界傑出服裝畫家作品4	400

十六. 中國美術.中國藝術

代碼	書名	定價
00016-02	沒落的行業-木刻專集	400
00016-03	大陸美術學院素描選	350
00016-05	陳永浩彩墨畫集	650

十七. 電腦設計

代碼	書名	定價
00017-01	MAC影像處理軟件大檢閱	350
00017-02	電腦設計-影像合成攝影處	400
00017-03	電腦數碼成像製作	350
00017-04	美少女CG網站	420
00017-05	神奇美少女CG世界	450
00017-06	美少女電腦繪圖技巧實力提升	600

十八. 西洋美術.藝術欣賞

代碼	書名	定價
00004-06	西洋美術史	300
00004-07	名畫的藝術思想	400
00004-08	RENOIR雷諾瓦-彼得.菲斯	350

教室佈置系列 12

花邊佈告欄佈置

出 版 者: 新形象出版事業有限公司
負 責 人: 陳偉賢
地　　址: 台北縣中和市中和路322號8F之1
電　　話: 29207133・29278446
F A X : 29290713
編 著 者: 新形象
總 策 劃: 陳偉賢
執行企劃: 黃筱晴
美術設計: 黃筱晴、林麗慧、李淑麗、吳佳芳
電腦美編: 洪麒偉
封面設計: 洪麒偉
總 代 理: 北星圖書事業股份有限公司
地　　址: 台北縣永和市中正路462號5F
門　　市: 北星圖書事業股份有限公司
地　　址: 永和市中正路498號
電　　話: 29229000
F A X : 29229041
網　　址: www.nsbooks.com.tw
郵　　撥: 0544500-7北星圖書帳戶
印 刷 所: 利林印刷股份有限公司
製 版 所: 興旺彩色印刷製版有限公司

行政院新聞局出版事業登記證／局版台業字第3928號
經濟部公司執照／76建三辛字第21473號
■本書如有裝訂錯誤破損缺頁請寄回退換
西元2010年5月　第一版六刷

國家圖書館出版品預行編目資料

花邊佈告欄佈置／新形象編著. -- 第一版. --
臺北縣中和市: 新形象, 2003〔民92〕
　　面; 　公分. --(教室佈置系列;12)

ISBN 957-2035-46-0 (平裝)

1.美術工藝 2.壁報-設計 3.海報-設計

964　　　　　　　　　　　92002040